仿古山水画技法丛书

清代小品

黄民杰 著

海峡出版发行集团

福建美术出版社

图书在版编目（CIP）数据

清代小品 / 黄民杰著． -- 福州 ： 福建美术出版社，
2024.4
（仿古山水画技法丛书）
ISBN 978-7-5393-4557-4

Ⅰ．①清… Ⅱ．①黄… Ⅲ．①山水画－国画技法
Ⅳ．① J212.26

中国国家版本馆 CIP 数据核字（2024）第 028480 号

出 版 人：郭　武
责任编辑：蔡　敏
装帧设计：李晓鹏　陈　秀

仿古山水画技法丛书·清代小品

黄民杰　著

出版发行：福建美术出版社
社　　址：福州市东水路 76 号 16 层
邮　　编：350001
网　　址：http://www.fjmscbs.cn
服务热线：0591-87669853（发行部）　87533718（总编办）
经　　销：福建新华发行（集团）有限责任公司
印　　刷：福建新华联合印务集团有限公司
开　　本：889 毫米 ×1194 毫米　1/12
印　　张：2.66
版　　次：2024 年 4 月第 1 版
印　　次：2024 年 4 月第 1 次印刷
书　　号：ISBN 978-7-5393-4557-4
定　　价：38.00 元

【 概 述 】

　　山水画不仅是一种艺术形式，更是一种文化传承。随着文人画的兴盛，人们越来越喜欢在山水画中寻找精神归宿。山水小品虽不及中堂、立轴等鸿篇巨制，但在小小的方寸之间，就有高古的情韵和悠远的意境。画家们更能把艺术创作发挥得淋漓尽致，给人以"咫尺有千里之势"的感受。

　　清代的山水画以"仿古"为主，尤其是"四王"的山水画，把元代名家的笔法视为最高标准。袁江、袁耀的山水楼阁，精湛绚丽；龚贤的山水浓厚繁峦、沉雄苍润；石涛的山水画技法多样，构图新奇，笔墨雄健，气势豪放。

　　在此，作者精选了十余张仿清代山水小品作品，以"仿古"的形式来再现中国传统山水小品之美。"仿古"是我们学习中国画的必由之路，不是为了复制，而是为了学习和创作。古人云"读书百遍，其义自见"，正是这个道理。我们通过仿古来深入了解笔墨技巧，理清山水画的发展脉络，不至于误入歧途。仿古山水不是对古人经典的照搬照抄，而是在学习古人笔墨技巧的基础上，进一步传移模写，在模仿中培养独立创作能力。

　　希望这套"仿古山水画技法丛书"能成为学画者学习传统山水画技法登堂入室的台阶，同时这些画面空灵、景少趣多的山水小品能给读者带来诗情画意的审美享受。

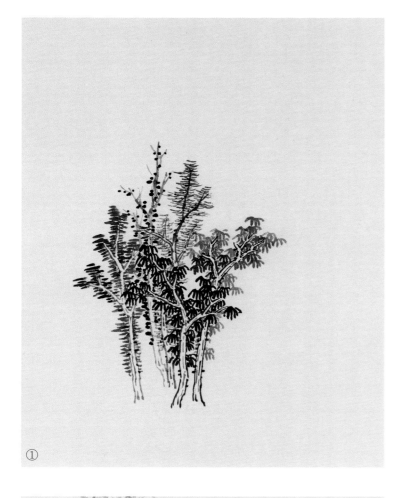

①

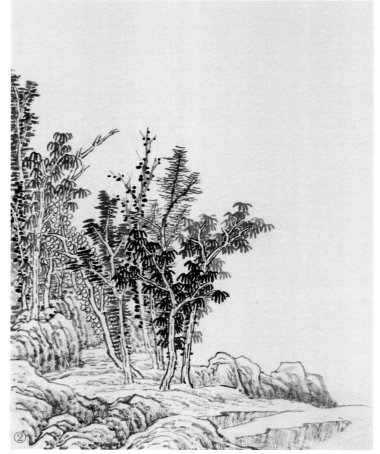

②

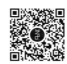

扫码看教学视频

③

《林壑高秋》画法

步骤一： 先用小狼毫笔勾出近景的几株杂树，注意其前后穿插不同的点叶以及墨色变化。

步骤二： 用兼毫笔画前景的山石土坡，再添加左边的几株杂树和夹叶树，山石的暗部用淡墨染。

步骤三： 用兼毫笔再画远处的山坡，并用较浓的墨画出远山。

步骤四： 用小狼毫笔画出近景的茅屋。用淡赭石染山石树木及茅屋，干后点苔。用淡墨染出云气、水和天。

林壑高秋

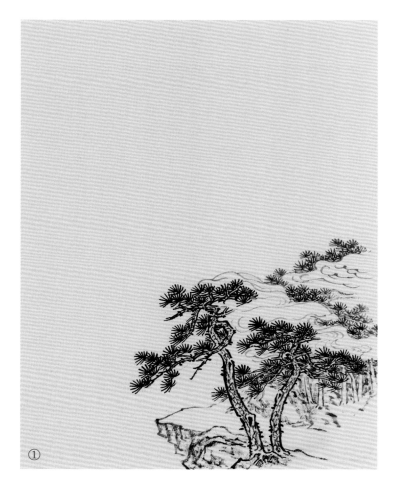

①

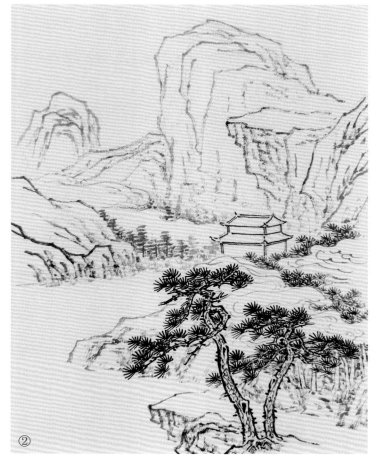

②

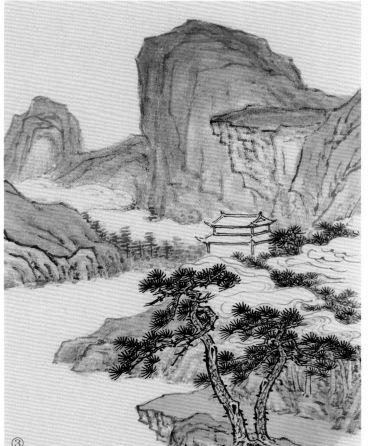

③

扫码看教学视频

《松阁隐翠》画法

步骤一：用小狼毫笔先勾出近景的松树、山石和云气。

步骤二：用小狼毫笔继续画出中景的楼阁和山峰，注意留出云气。

步骤三：用赭石染一遍树干和山石，干后用花青调藤黄或汁绿色染山石，留出部分赭石色，再略加三绿和三青染山石和山头的顶部。

步骤四：最后再对山石和山头略勾皴墨线，点苔加小树。用淡花青加墨画远山，染水和天。

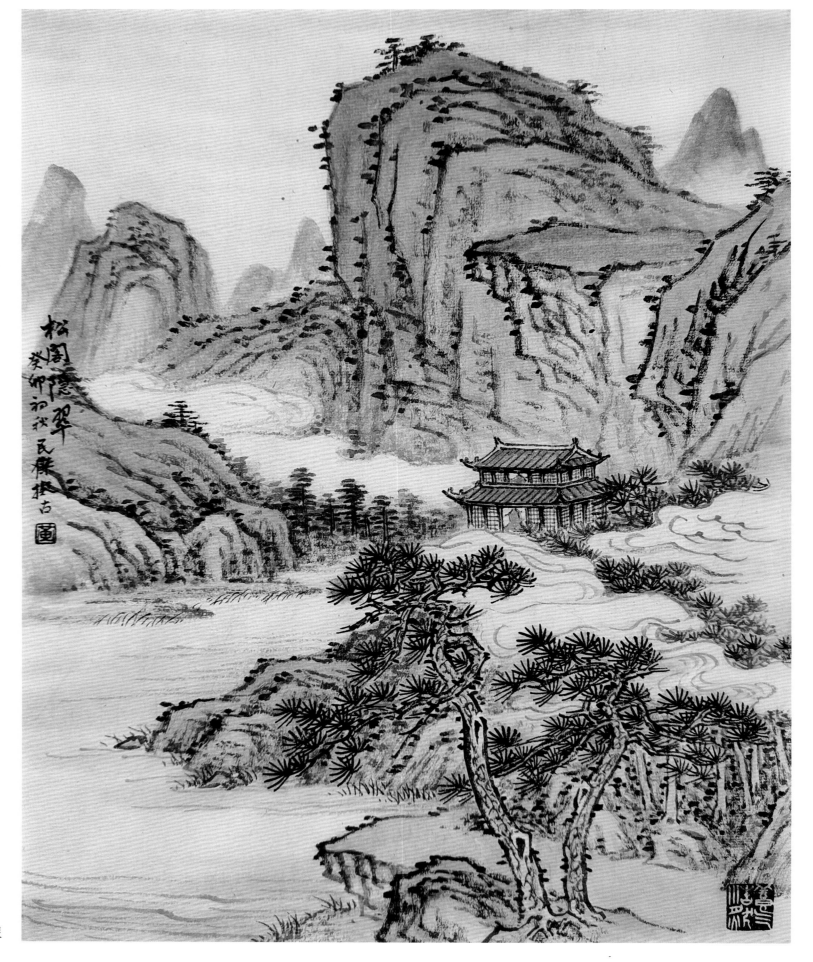

松阁隐翠

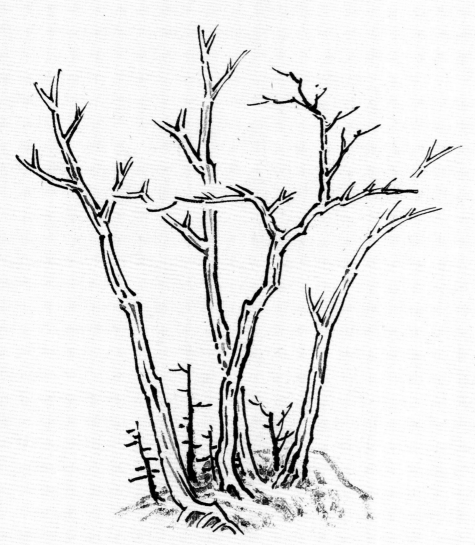

杂树的树干画法。

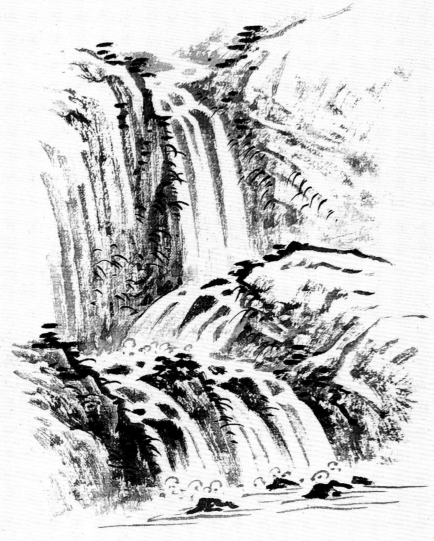

水口流泉的画法。

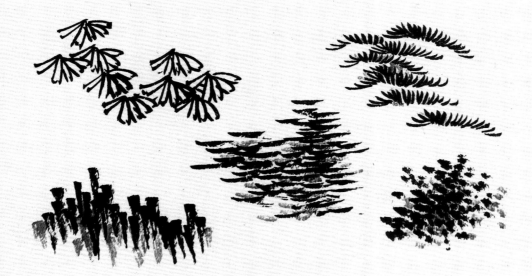

五种点叶的画法。

难点解析视频

《策杖寻幽》上色要点：

1.用赭石染山石、树干、木桥。部分山石干后，顶部用花青再染一遍。

2.用花青调墨染点叶树。用赭石调朱磦点红叶。

3.用花青调墨画远山，染水波和瀑泉的暗部。

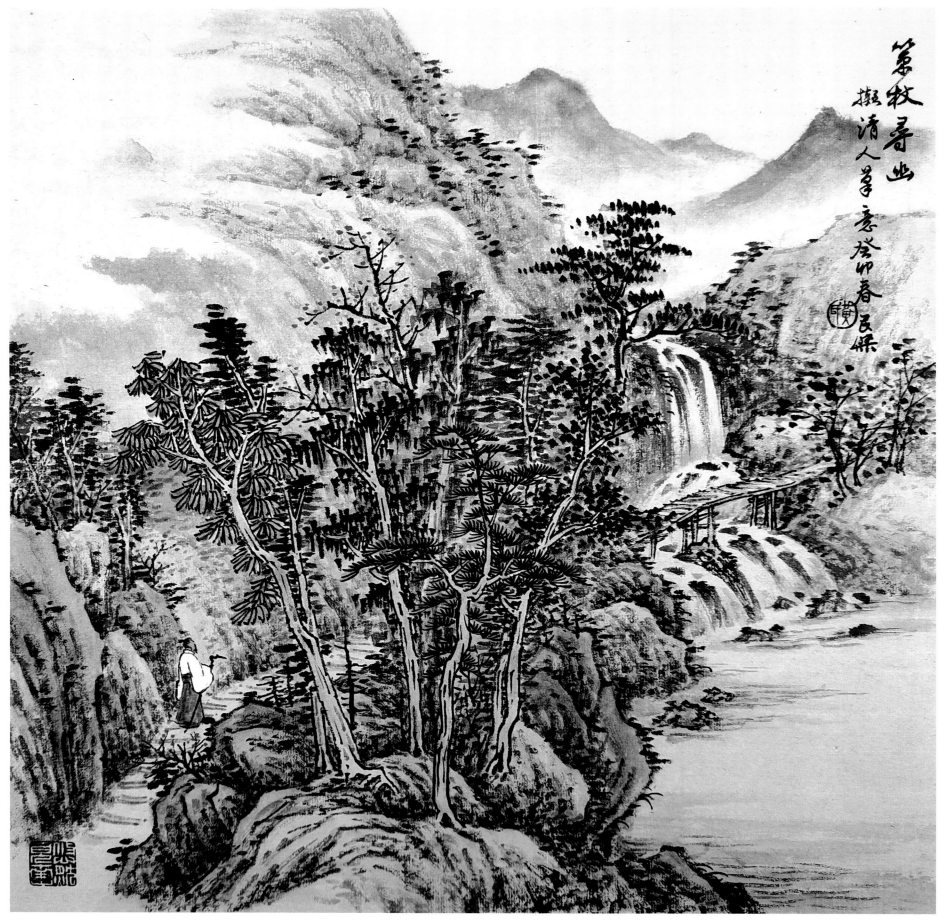

策杖寻幽

四种夹叶树的画法。

山石画法如同卷云，但其中有许多大小不同的小圆洞。山石暗部要用淡墨染。

难点解析视频

《登楼观潮》上色要点：

1. 山石用淡赭石先染两遍，然后用淡花青调淡藤黄成草绿色，再罩染山石的暗部。
2. 屋顶先用淡赭石染一遍，再用鹅黄染一遍。
3. 白色的夹叶用钛白填，青色的夹叶用钛白调三青填。
4. 点叶树用钛白调三青点在最黑处。

潮水的画法。

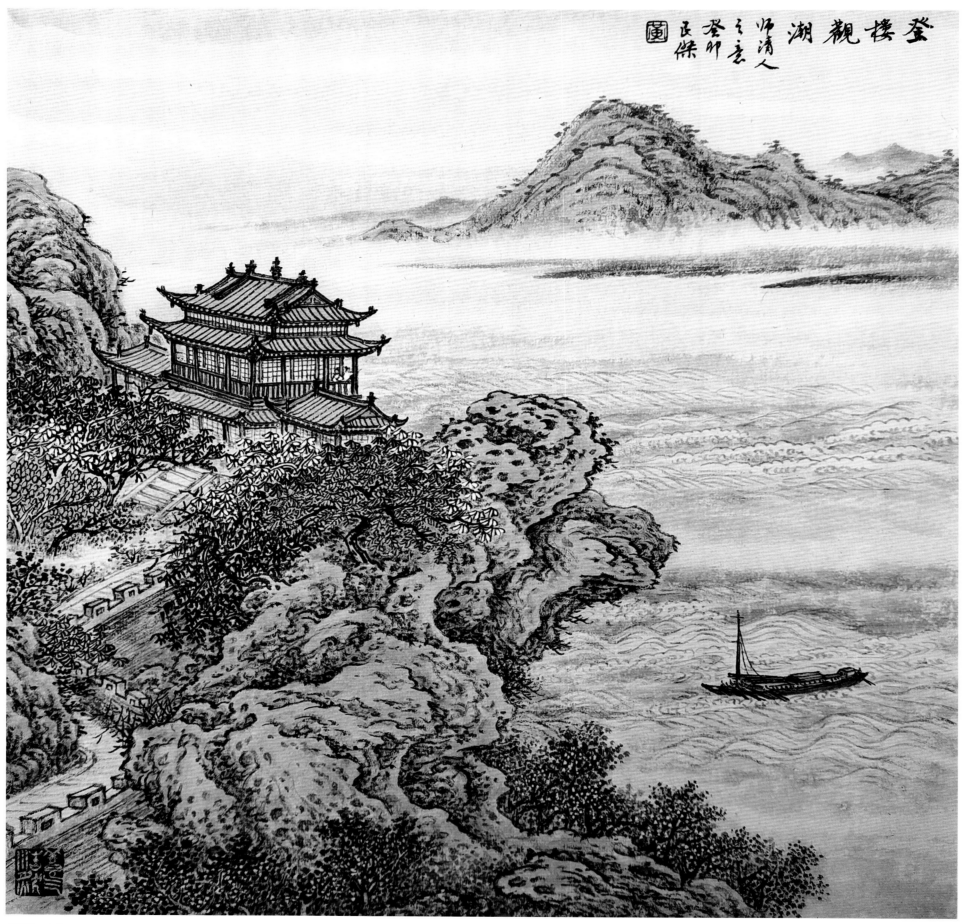

登楼观潮

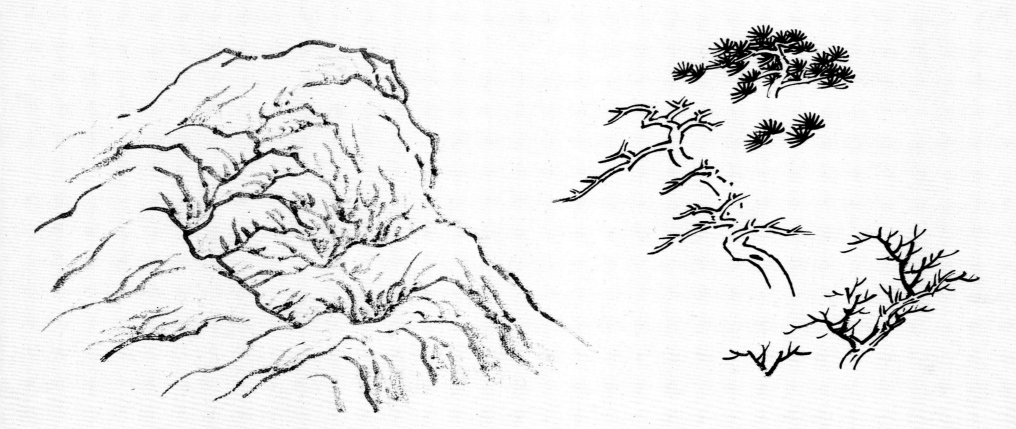

山头用干而淡的线条勾，注意山石组合的大小相间。

松树树干和松针的画法。

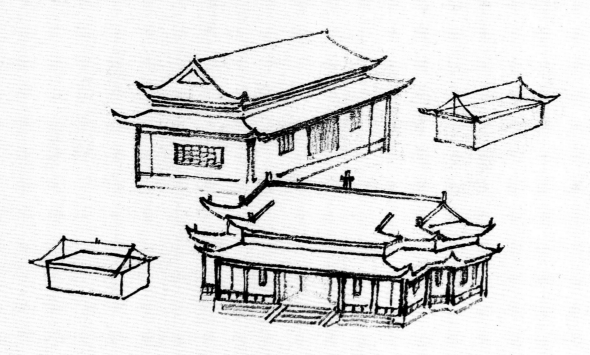

　　画建筑物要讲究透视关系，可以先把它看成是一个方形盒子，不要被细节的装饰所迷惑。

难点解析视频

《梁园飞雪》上色要点：

1.这幅画上色最重要的是要染多遍。用赭石加墨调成淡赭墨色，染天空和云气，干后再染，反复多遍，直至满意。

2.屋顶和山头留白，以达到白雪覆盖的效果。

3.屋檐用淡三青染。竹子、栏杆、窗格用淡朱砂填。

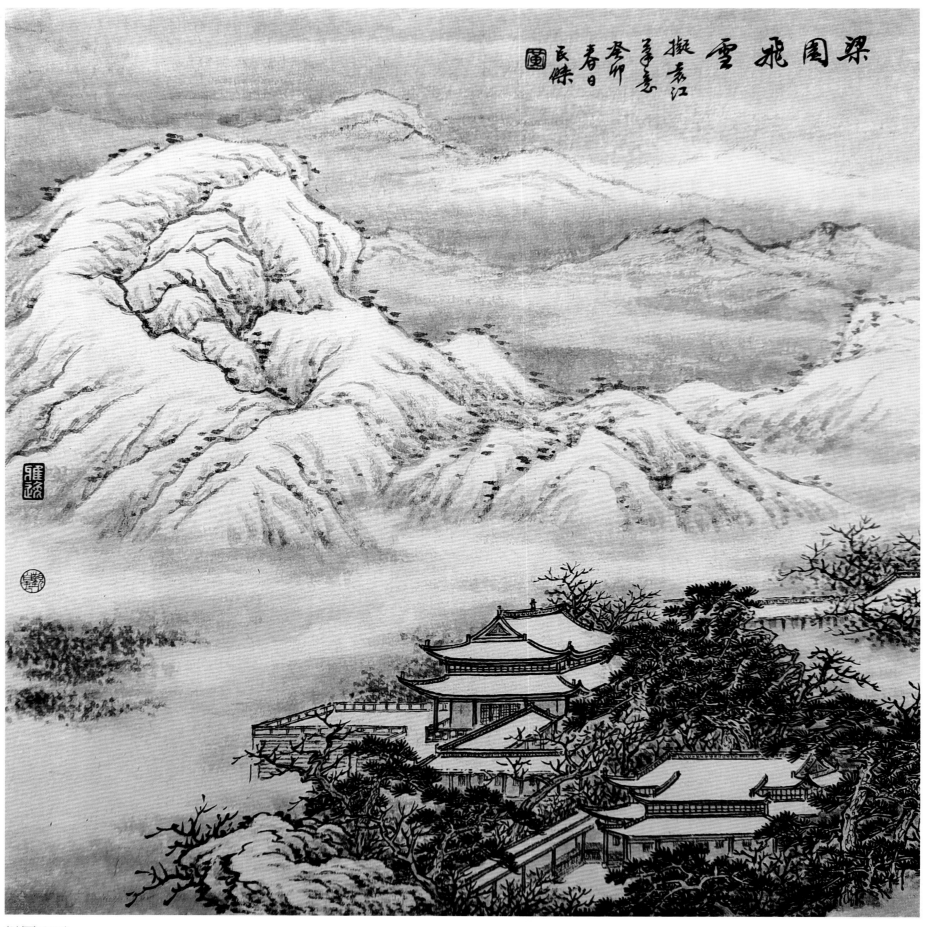

梁园飞雪

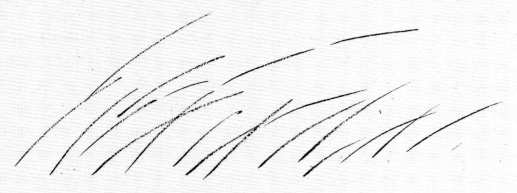

画苇草先画出主秆的劲势。

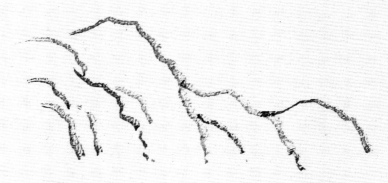

前景土坡先勾出土坡轮廓。

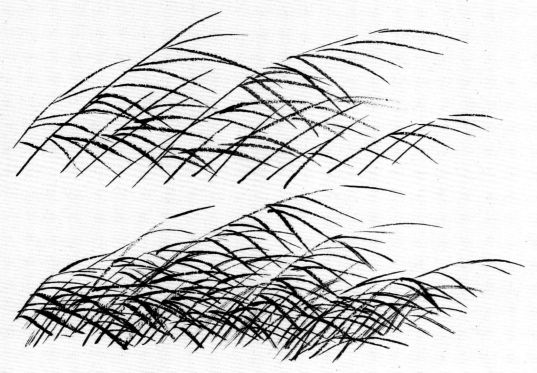

然后添叶，再逐步加秆、加叶，使其增厚。

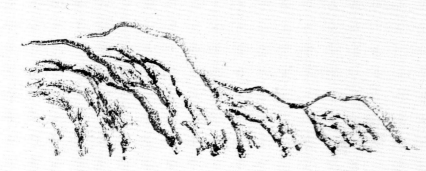

再用干笔皴擦。

最后罩染点苔。

难点解析视频

《推篷展卷》上色要点：

1.用淡赭石染土坡、苇杆、小船。
2.用花青调墨染苇叶和水波。
3.点景人物衣服用钛白、花青。船上的书桌用赭石加朱砂。

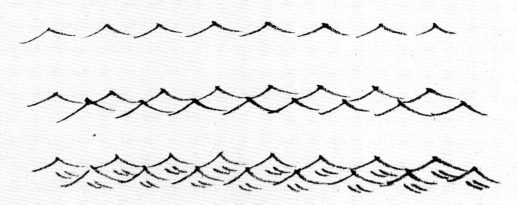

画鱼鳞状的水波步骤。

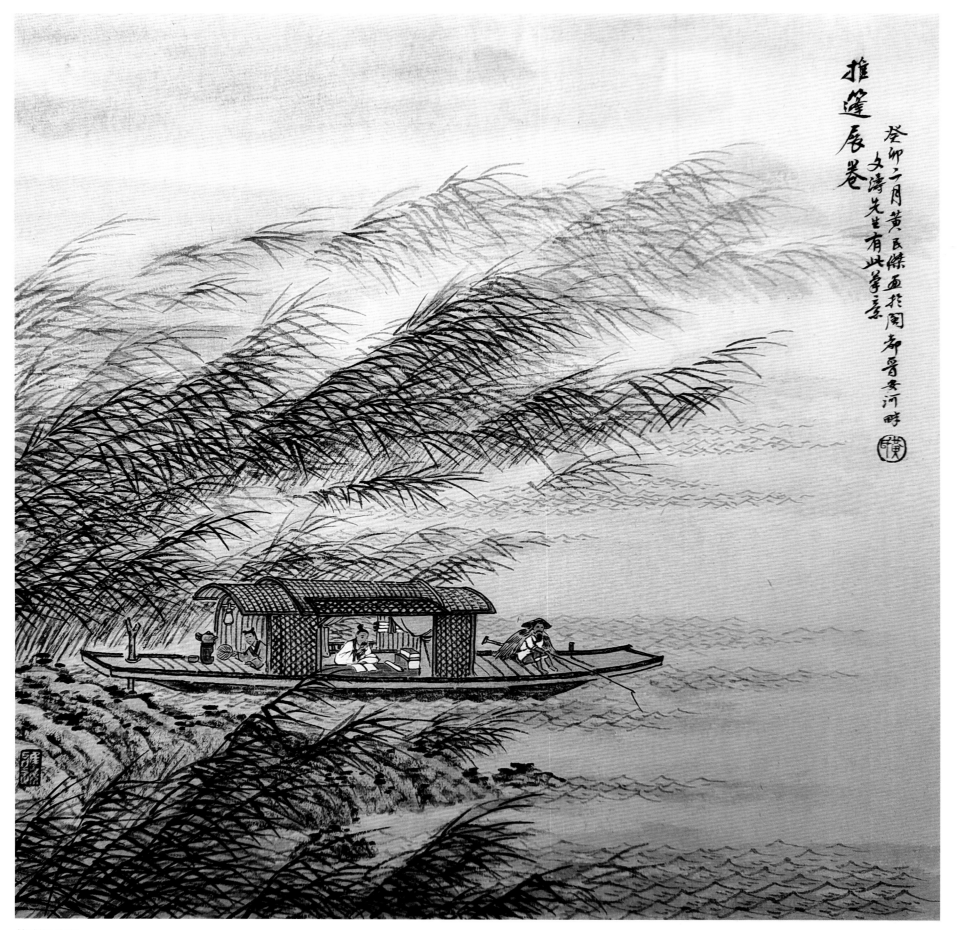

推篷展卷

癸卯二月黄氏傑畫於閬都晉安河畔
文濤先生有此举案

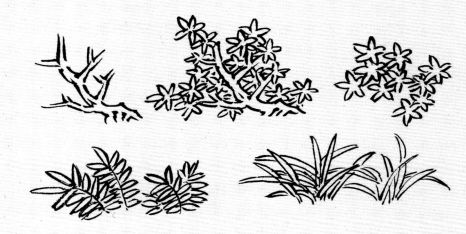

各种灌木和草丛的画法。

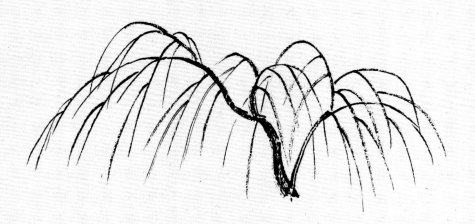

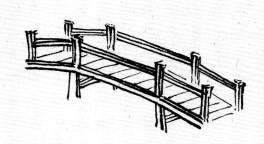

小木桥要注意透视关系。

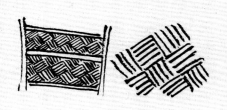

篱笆墙的纹理。

难点解析视频

《柳堂客话》上色要点：

1. 先用赭石勾勒山石和山头的纹路，再用赭石染一遍小桥、茅屋、篱笆、河岸、树干。

2. 第一层赭石干后，再用淡赭石染一遍山石和山头的下半部分。

3. 用花青调藤黄再加少许墨，染柳条、灌木、山石、山头。多调些藤黄加少许花青染草地。

4. 用二绿填夹叶，点景人物衣服用钛白、朱磦。

5. 用花青加墨画远山，染天空和水。

　　画柳树要先画枝干，再画柳条，最后才点叶。点叶要依附在柳条上，若即若离，自然生动。

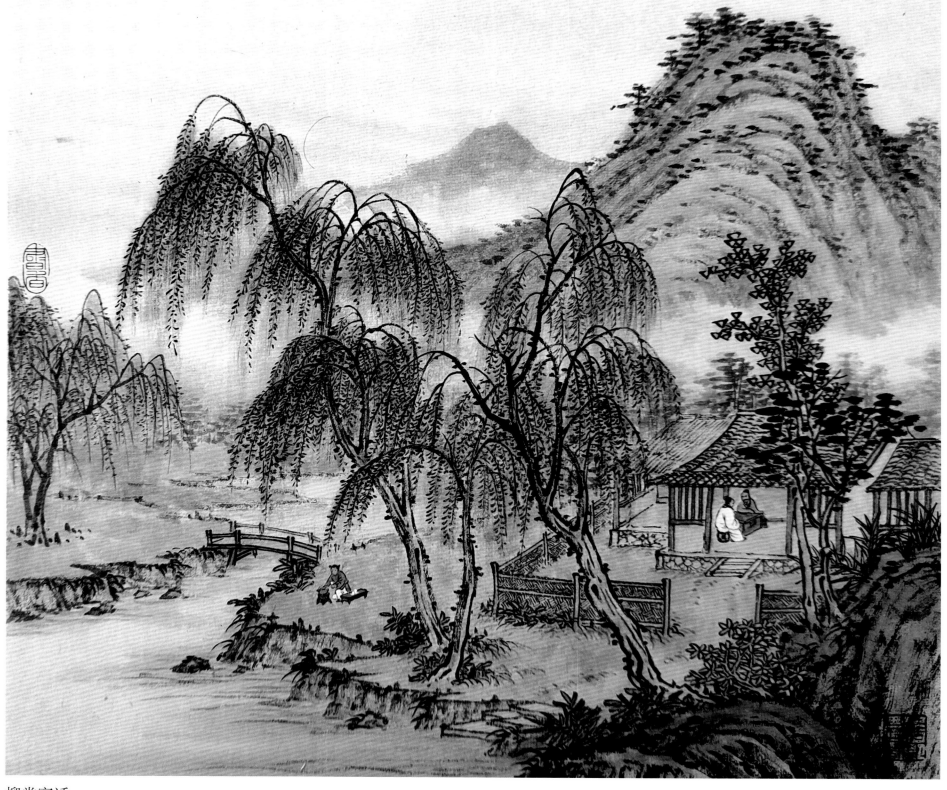

柳堂客话

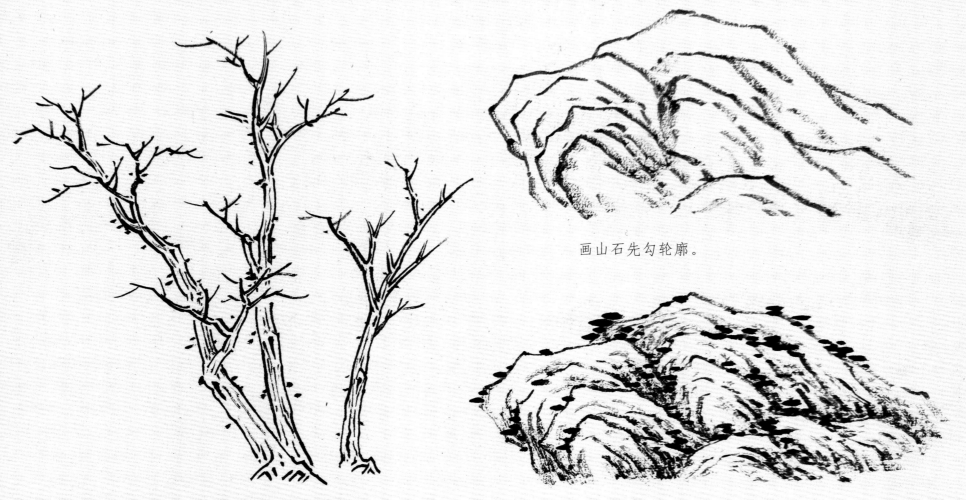

画山石先勾轮廓。

再逐渐皴擦染点，使其浑厚。

画枯树要讲究主干的前后交叉。

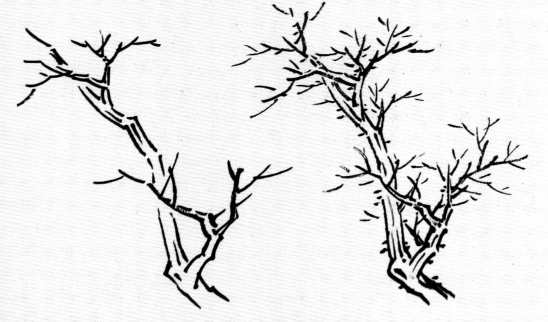

小枝的画法。

难点解析视频

《秋林行旅》上色要点：

1.先用赭石勾山石和土坡的轮廓和纹理，干后再上一层淡赭石。

2.用赭石先勾出树干的轮廓和纹理，干后上一层淡赭石。

3.用赭石调朱磦点红叶。

4.点景人物的衣服用钛白和花青。用赭石加墨染马。

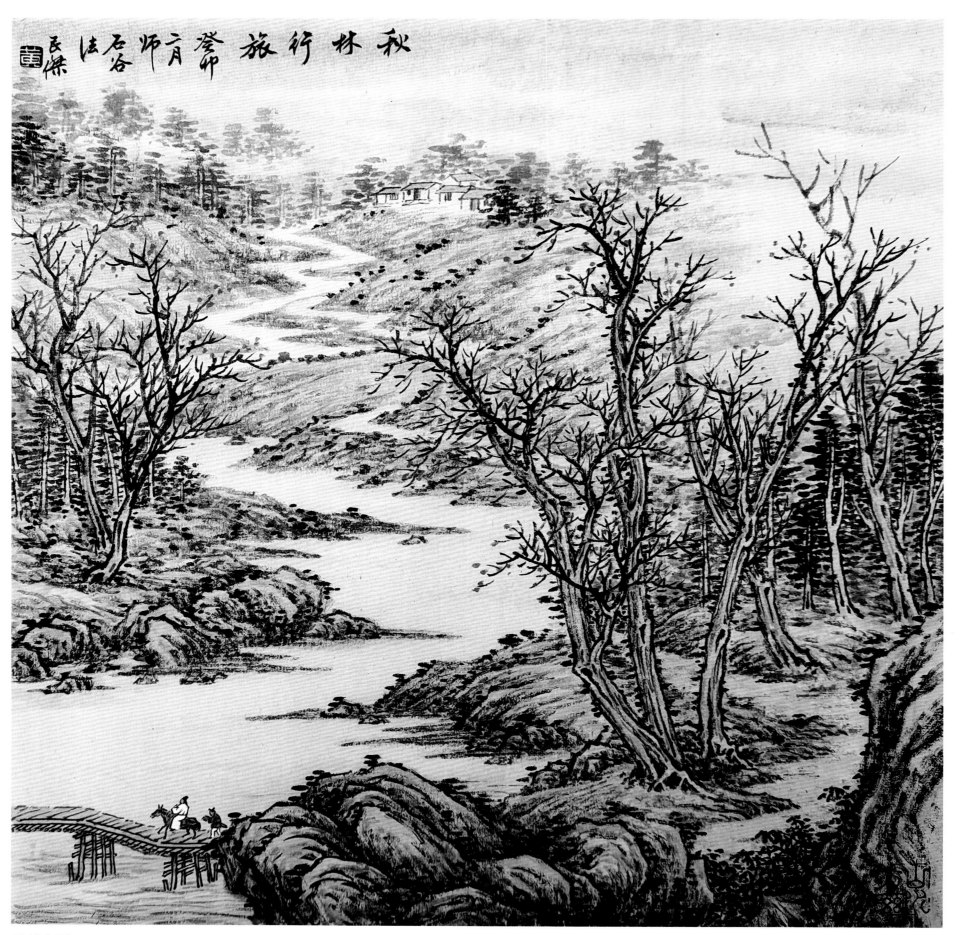

秋林行旅

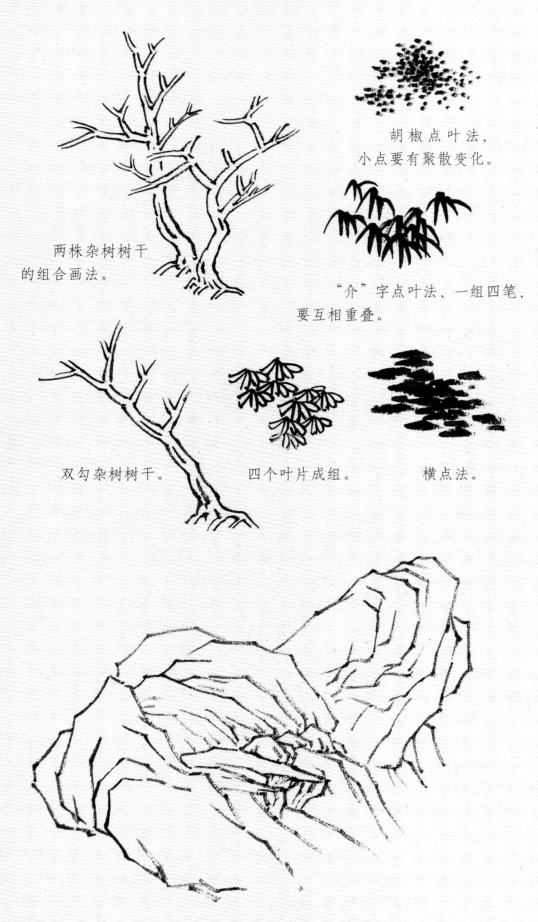

胡椒点叶法，
小点要有聚散变化。

"介"字点叶法，一组四笔，
要互相重叠。

两株杂树树干
的组合画法。

双勾杂树树干。

四个叶片成组。

横点法。

注意山石的大小相间，方向要有交错。

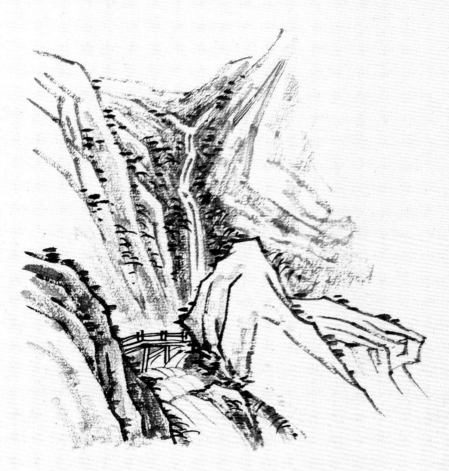

山泉两边石壁要稍染黑，才能使山泉突出。

难点解析视频

《春山楼观》上色要点：

1.先用赭石勾山石纹理，待干后用赭石染山石和山头的下半部分，并染树干。

2.用花青调藤黄略加少许墨成草绿色，染山石和山头的上半部分，待干后用些许三绿调三青染山石和山头的上半部分，顶部颜色略青一些。

3.山石用浓墨点苔，干后再用二绿点苔和树叶。

4.用赭石调朱磲染屋顶。

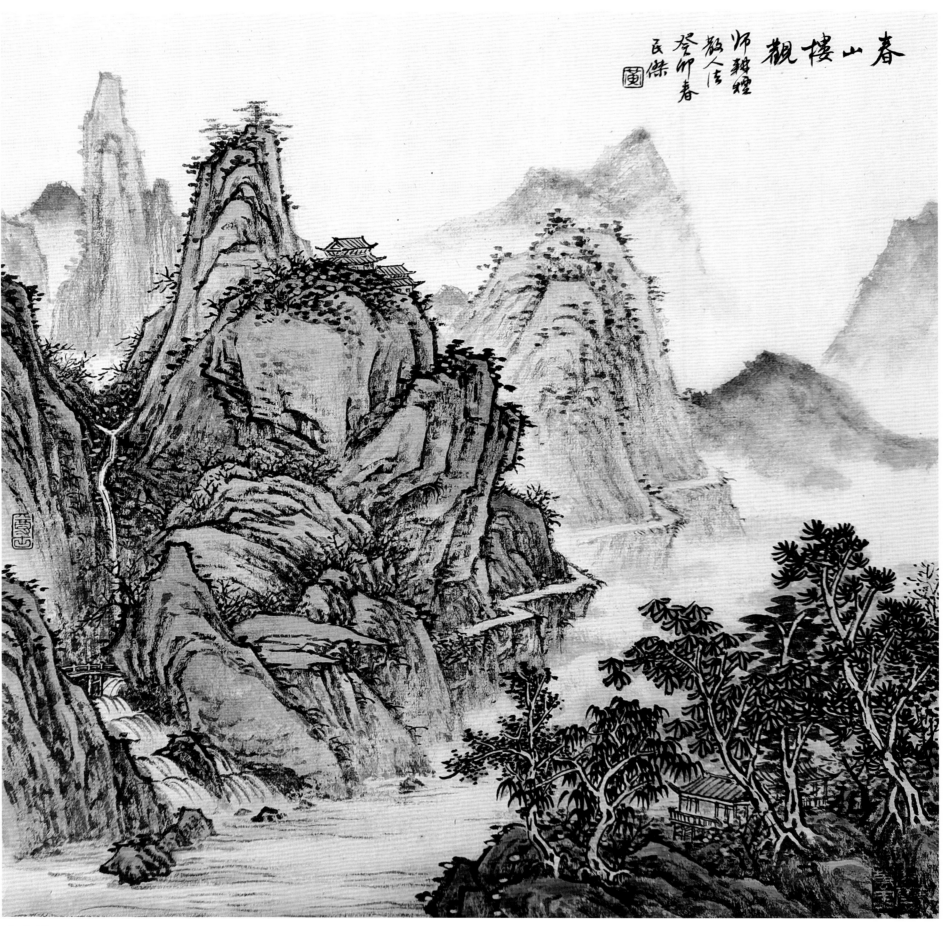

春山楼观

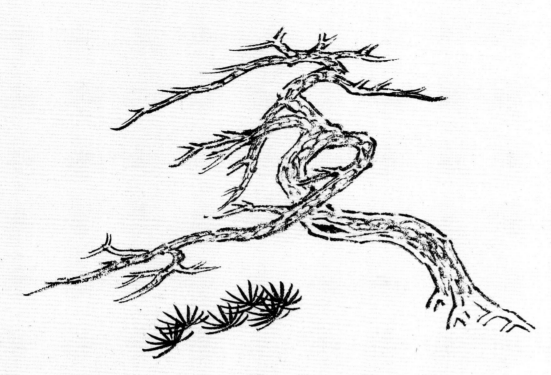

画松树要讲究枝干前后左右的关系。水边的松有时盘屈如龙，姿态优美。松针要重叠才厚重。

画山石先勾轮廓，再皴擦点染，勾小草。

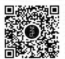

难点解析视频

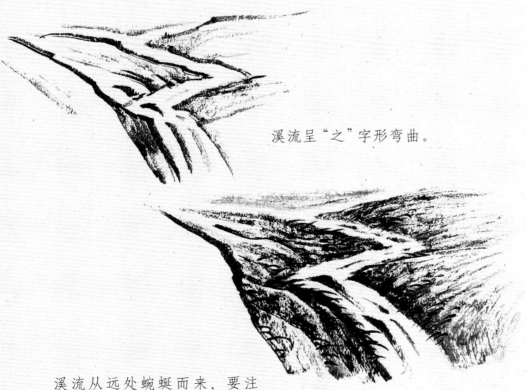

溪流呈"之"字形弯曲。

溪流从远处蜿蜒而来，要注意近实远虚，才会产生纵深感。

《携琴访友》上色要点：

1.用赭石勾山石纹理，干后再用赭石染山石、树干、茅屋。

2.用花青加墨染松针、树叶以及山石的暗部。

3.用赭石加朱砂点红叶和夹叶。点景人物衣服用钛白、花青。

携琴访友

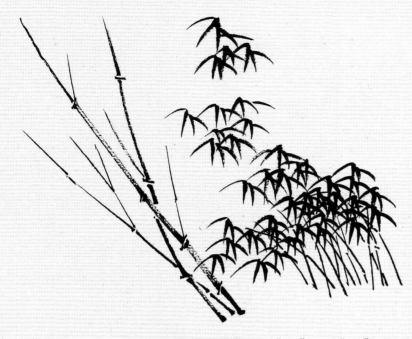

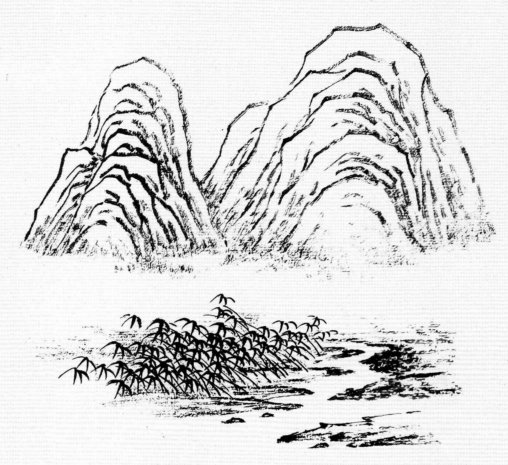

竹叶可以三四笔或五笔一组，呈"个"或"介"字，互相重叠。

远山用披麻皴法。远山前面的水道弯弯，迷雾迷茫，一派江南景色。

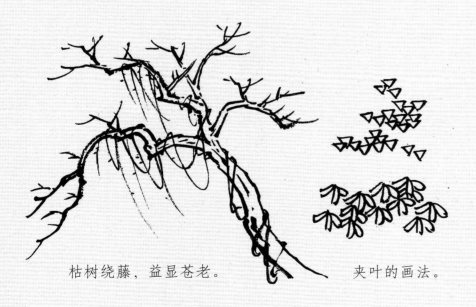

难点解析视频

枯树绕藤，益显苍老。　　夹叶的画法。

《溪口待渡》上色要点：

1. 用赭石勾山石纹理，染山石下部、土坡、山络、小船等。

2. 用花青调藤黄加少许墨成草绿色，染山石和山头的上半部分。干后用三绿调三青再染一遍山石和山头的顶部。

3. 绿色夹叶用草绿色，红色夹叶用赭石调朱磦。

4. 花青调墨画远山，染水。

水边土坡，可安排些碎石露出水面。

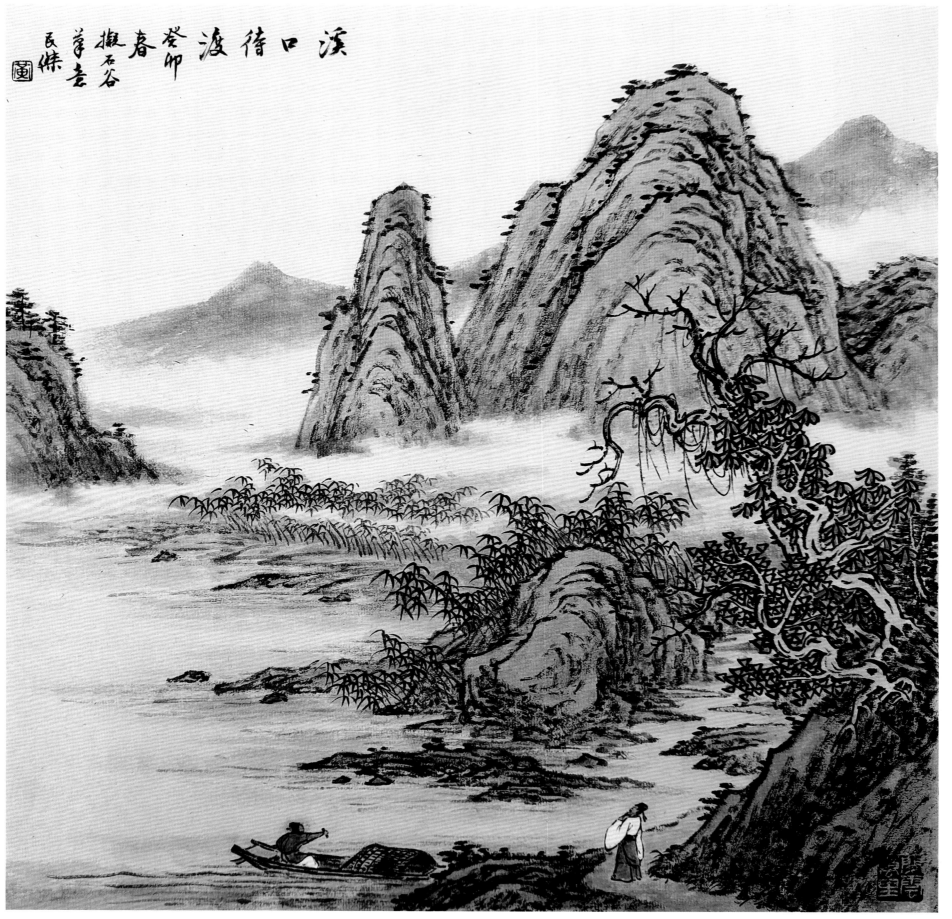

溪口待渡

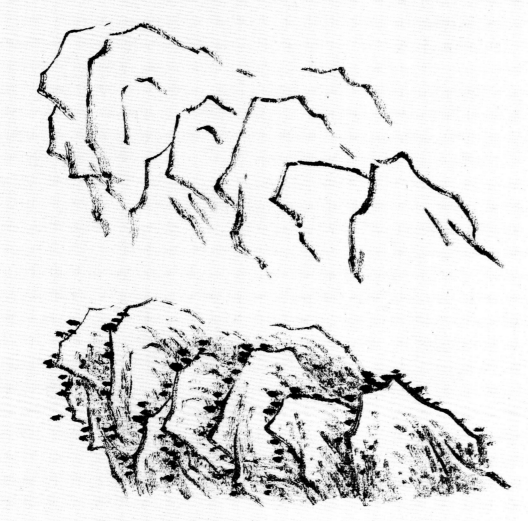

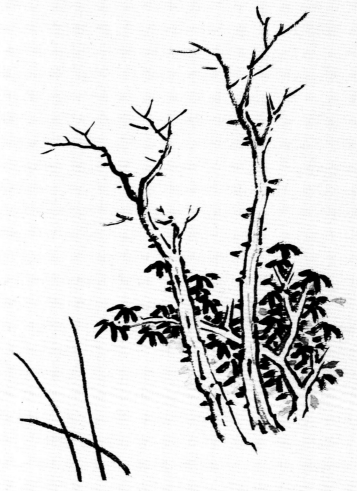

山石的线条要既坚实又松活，先勾出轮廓，再用干笔皴擦出体积感，益显厚重。

三树交叉的主要线条动势。

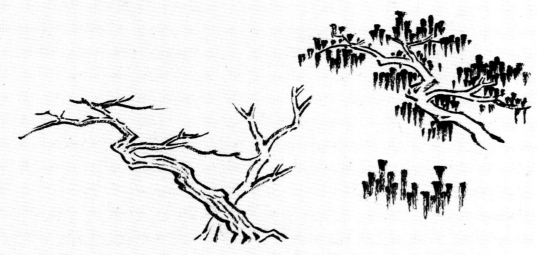

两树相交，注意左右的动势。

竖点树叶，下笔时要上实下虚，呈三角形。

难点解析视频

《湖山归隐》上色要点：

1. 山石先用赭石勾勒石纹，再用淡赭石染茅屋的屋顶。

2. 用花青加墨染杂树叶。

3. 用浓赭石染夹叶。

4. 用花青加墨染远山和湖水。

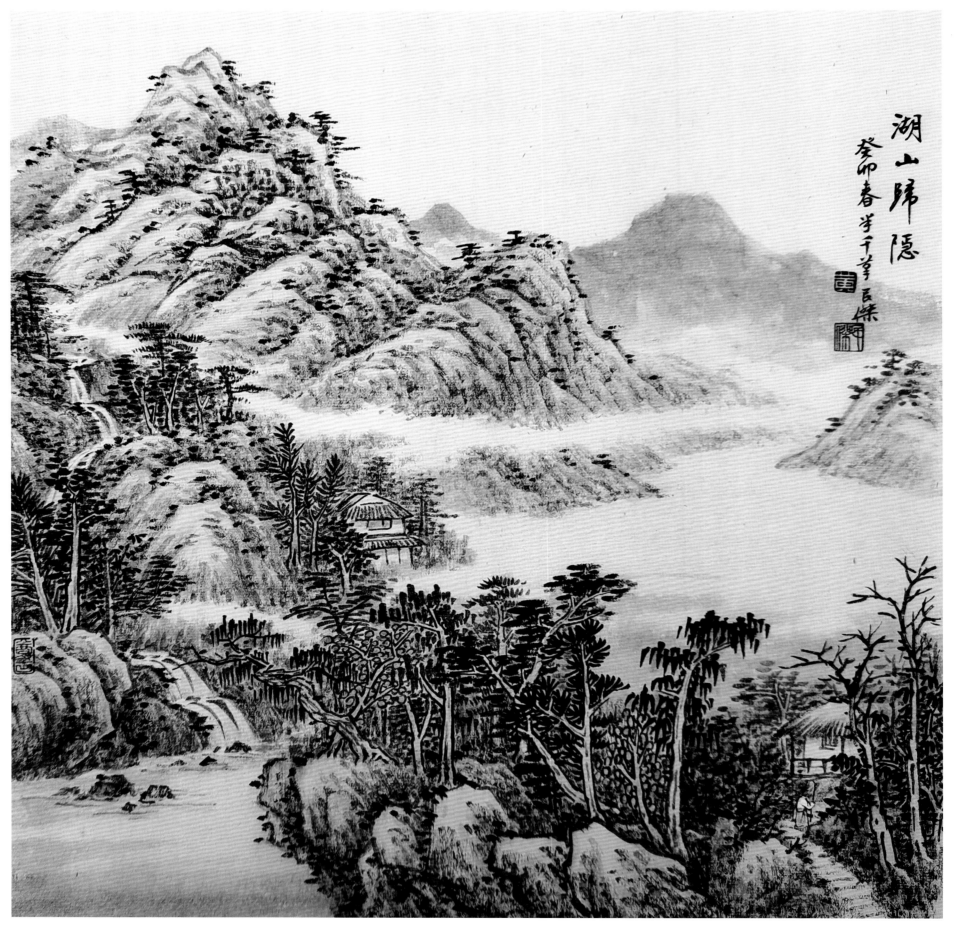

湖山归隐

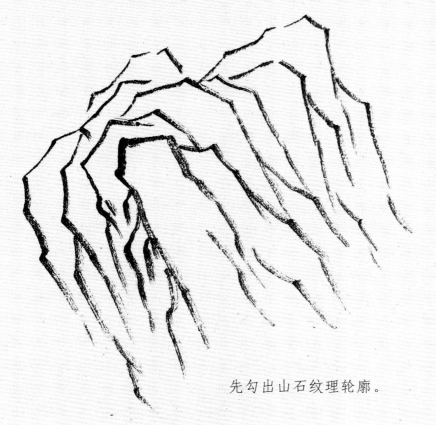

先勾出山石纹理轮廓。

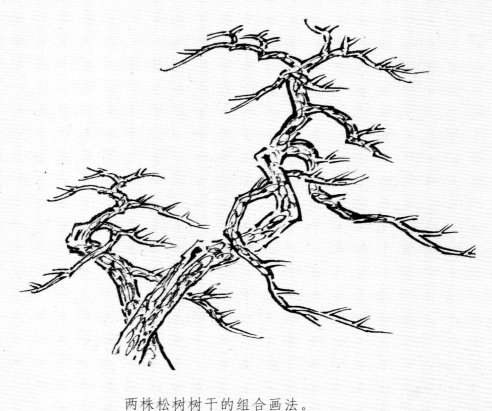

两株松树树干的组合画法。

松针的组合画法。

再加皴擦，使其浑厚有立体感，最后点苔。

《松壑鸣泉》上色要点：

1. 先用赭石勾山石的纹理，待干后用淡赭石染山石和树干。
2. 用花青加墨染松针和杂树。用花青加少许墨画远山。
3. 用赭石加朱磲填夹叶、点红树。
4. 用淡墨染云和天。

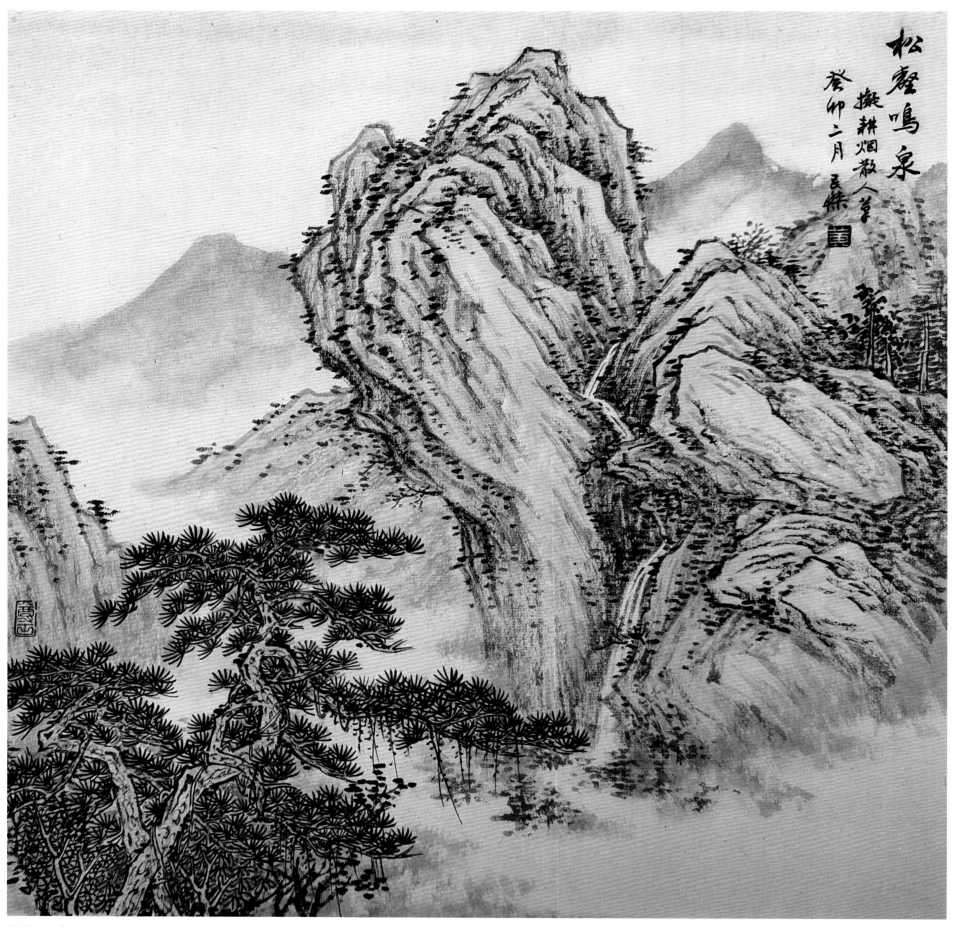

松壑鸣泉

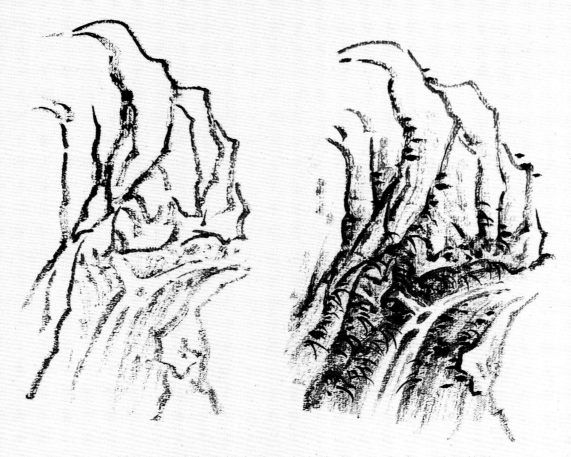

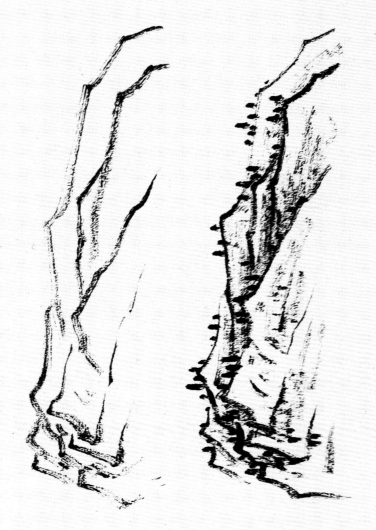

画流泉水口，先用较虚的线条勾出山石和水流，再用皴擦染点来加重山石。水边多湿润，易生小草。

画石壁的线条要苍劲有力，注意虚实变化和块面大小变化。

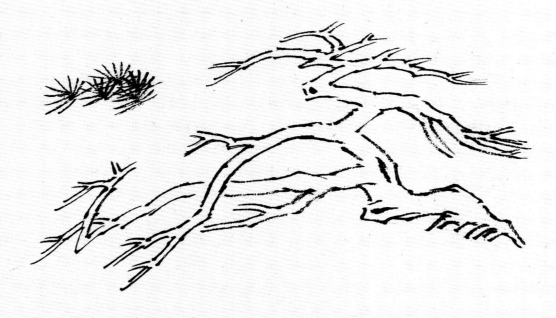

画松树要注意松树枝干的盘屈交错。松针要互相重叠，不要平铺，方可有茂密的效果。

难点解析视频

《山窗读易》上色要点：

1. 山石先用赭石勾勒石纹，再用赭石染。
2. 用花青加墨染松针和树木。用花青加藤黄成草绿色加淡墨。
3. 用赭石调朱磦画红叶。

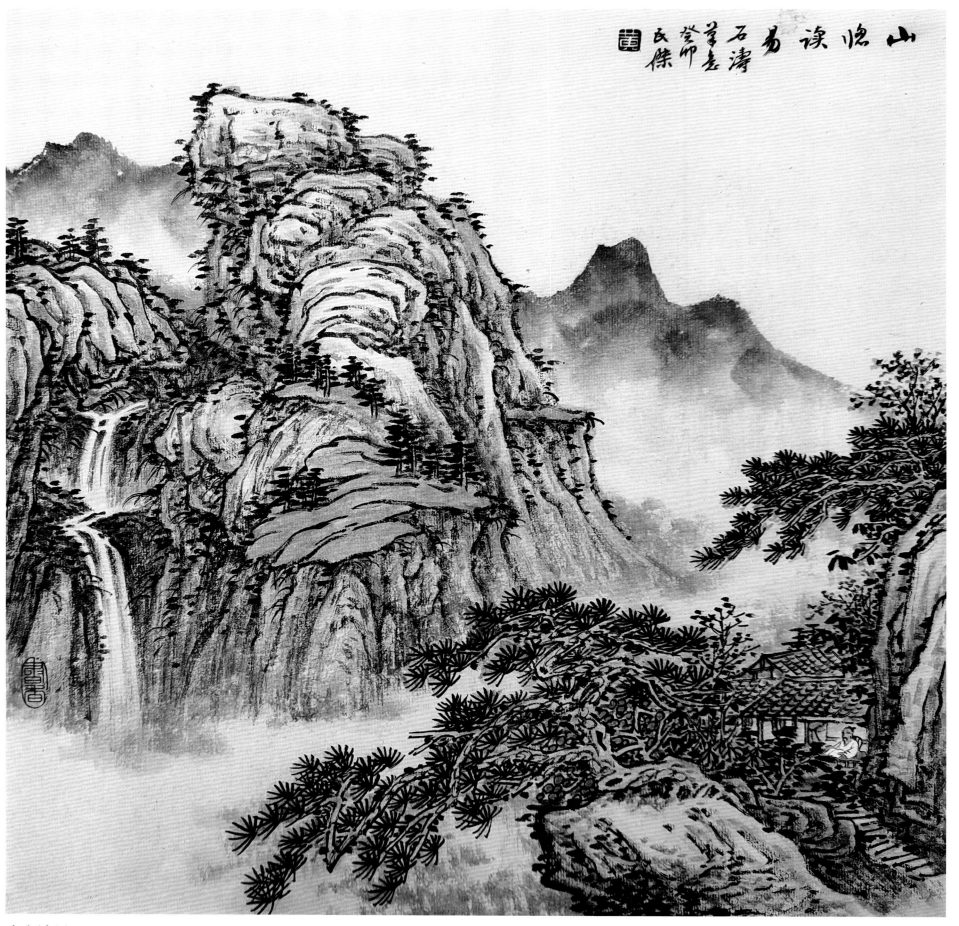

山临读易石涛笔意登师座民杰

山窗读易